Biografía

Marvin Aira Tolentino nació en A Coruña, el 30 de junio de 1985. Participó en los campeonatos de España de baloncesto de 1999 celebrados en Barcelona. Cursó sus estudios primarios y secundarios en la provincia de Pontevedra, y universitarios en A Coruña. Licenciado en dirección cinematográfica por la Escuela de Cine Séptima Ars (Madrid), dispone de varios Másters, entre ellos el de cine digital, nuevos formatos y medios audiovisuales, impartido por la Escuela de Cine de Madrid (ECAM). Creador de la primera tienda online de vídeos de España, Yupie Films Productions, en abril de 2012, ha realizado más de cien proyectos de diferentes géneros cubriendo numerosos cargos como guionista, fotógrafo, editor, cámara, director, etc... Acaba de publicar recientemente dos libros: "En busca del sueño perdido", y "Tras la pista del Cóndor", escrito con apenas veinte años.

En la actualidad, se encuentra escribiendo su primer largometraje, "Última noche en la tierra", y preparando el rodaje del cortometraje "Puppet", inspirado en la novela de Jim Thompson. También compagina sus proyectos de ficción, con su labor como editor, fotógrafo, realizador y documentalista.

NUNCA MÁS VOLVERÉ A SER JOVEN

Conversaciones con un cinéfilo vanidoso

MARVIN TOLENTINO

Copyright © 2017
Marvin Aira Tolentino
2ª edición: febrero 2017
Impreso en España/Printed in Spain

Título original: Nunca más volveré a ser joven.
Conversaciones con un cinéfilo vanidoso.
Diseño de la portada: Setsuko Mapola

Lulu Press, Inc.3101 Hillsborough
Street Raleigh, NC 27607
www.lulu.com
ISBN:978-1-326-93489-7 90000

"Tenía ya más de veintiún años cuando leí a Sade en Madrid por primera vez. Me causó mayor impresión aún que la lectura de Freud o Darwin. Proponía una tabla rasa cultural. ¿Cómo era posible que lo pasasen por alto desde el instituto a la universidad? Me sentía engañado. De Homero a Lorca pasando por Shakespeare, pero nada de Sade. Su testamento me dejó en vela varias noches. Pedía que sus cenizas fuesen arrojadas en cualquier parte, y que la humanidad olvidase sus obras y hasta su nombre. Me encantaría poder decir lo mismo de mí. Pero para sentir el placer de quemarlas, debemos publicarlas primero. Y al Marqués se lo dedico. Por la apología de la nada. Por quemar después de leer. Más Sade, y menos ceremonias conmemorativas y estatuas de grandes hombres."

"Mis obsesiones e inquietudes intelectuales están acomodadas en los personajes de mis historias."
(MARVIN TOLENTINO)

Índice

1. Introducción……………………………………9
2. Conversaciones con un cinéfilo vanidoso….11

1. Introducción

Esta transcripción fue realizada el 21 de enero de 2007, una semana después de la entrevista entre Luis Miguel Alba Estévez, cineasta, crítico de cine, profesor de guión y biógrafo en España de Akira Kurosawa, y su joven alumno Diego Otero. La particularidad de estas conversaciones reside en que no fue el pupilo el que entrevistó al maestro, sino al revés. Según palabras textuales del señor Estévez: "Me fascina este joven fordiano misterioso, es una caja de sorpresas. No sólo está lleno de inquietudes sino que tiene una vitalidad sorprendente y a la vez un pesimismo atroz. Nunca había conocido a nadie con tantas ganas de vivir y de morir al mismo tiempo."

Las cintas de audio se han perdido recientemente, pero dicha transcripción fue elaborada por el propio Estévez sin añadir ni un solo punto ni una sola coma más. Está tal y como sucedió. Éste es el fruto de más de dos horas de conversación entre el maestro y el aprendiz, aquel domingo 14 de enero de 2.007, una noche fría, cargada de cine, humo de puros y grandes dosis de whisky escocés.

2. Conversaciones con un cinéfilo vanidoso

LUIS.MIGUEL. Te estoy grabando. ¿No te molesta, verdad?

DIEGO.OTERO. En absoluto. Lo encuentro más excitante.

L.M. La semana pasada me comentaste…

D.O. Disculpe que le interrumpa, pero me gustaría felicitarle antes de nada por el libro de Dreyer que escribió para Cátedra. Me parece fascinante. No había tenido la ocasión de leerlo hasta hace poco.

L.M. Te lo agradezco. Siempre es gratificante escuchar críticas positivas.

D.O. Y negativas también.

L.M. ¿Negativas?

D.O. Mientras que se hable; eso es lo que cuenta. Lo peor que le puede pasar a uno es que no hablen de él, que le ignoren.

L.M. Estoy de acuerdo. Pero no me dirás que no prefieres que se hable bien de ti a que se hable mal.

D.O. Las críticas negativas siempre son constructivas. Se aprende más de una película mala que de una película buena.

L.M. ¿Tú crees?

D.O. Absolutamente. En las películas buenas te sientes atrapado por la historia, te enganchas y disfrutas de ella, olvidándote por completo de que estás viendo una película. En cambio, es en las malas películas dónde te canta un plano y te percatas del truco, del error, y es ahí donde realmente aprendes lo que se debe y lo que no se debe hacer. En ese momento te das cuenta de que no eres el único que lo hace mal, y que también hay más gente humana como tú que comete los mismos errores haciendo cine. Resulta irónico y contradictorio, pero es gratificante ver una mala película por su gran valor pedagógico.

L.M. A partir de ahora sólo os pondré malas películas.

D.O. (Risas). Creo que hay que ver de todo.

L.M. La semana pasada os pedí que os presentaseis y que comentaseis brevemente lo que habíais hecho antes de estudiar en esta escuela de cine, y creo recordar que habías dicho que te encerraste un año entero en un cuarto viendo películas. Me recuerdas a los cinéfilos de mi generación, que nos sentábamos en la fila siete y no salíamos en todo el día de la filmoteca. Cuéntame. ¿Cuántas películas viste ese año?

D.O. Muchas, la verdad.

L.M. ¿Cuántas son muchas? ¿Cien? ¿Doscientas?

D.O. Pues aquel año estaba matriculado en la facultad de empresariales y tras ir dos días seguidos me di cuenta de que me había equivocado y de que eso no era lo mío. Así que un día encendí el ordenador y lo puse a descargar películas

constantemente y no lo apagué hasta que terminó el curso.

L.M. Todavía no me has contestado a la pregunta.

D.O. Me vi mil quinientas películas en diez meses. A una media de cinco películas por día. Las noches que salía y llegaba tarde a casa solo veía tres, pero al día siguiente lo compensaba viéndome siete. Aunque no lo crea, la cinefilia también es una enfermedad, y yo tenía la imperiosa necesidad de alimentar la vista con la imagen; Amo la imagen. Apuntaba los títulos en un viejo cuaderno que todavía conservo.

L.M. El cine como enfermedad. Vaya, nunca me lo había planteado de esa manera.

D.O. Existen ciertas personas que no ven películas porque les gusta, sino por el placer de decir que ya las han visto. En cierto modo, yo también tenía un poco de esa vanidad.

L.M. Me parece una postura un tanto egoísta y acomplejada.

D.O. Toda mi vida he tenido complejo de inferioridad.

L.M. ¡No me digas! Yo diría que todo lo contrario…

D.O. Se equivoca. Recuerdo que cuando tenía quince o dieciséis años, nuestra profesora de música nos llevó a toda la clase al salón de actos a ver una película: "Siete novias para siete hermanos"; un musical de la Metro Goldwyn Mayer de los años cincuenta. En la clase había una chica que me gustaba mucho, pero con la que todavía no había entablado amistad ya que era la primera semana de

curso. Al terminar la película nuestra profesora nos preguntó que nos había parecido la película, y yo, que arrastraba una tremenda ignorancia le respondí que era lo peor que había visto en mi vida; que me parecía aburrida porque los actores interrumpían la historia constantemente para ponerse a cantar. Ella me respondió educadamente que en eso consistían los musicales. En ese momento un silencio eterno se apoderó del lugar; fue el silencio más largo y doloroso que había experimentado hasta entonces.

L.M. El que calla otorga.

D.O. Exacto. Desde ese día arrastro un enorme complejo de inferioridad, y me juré a mi mismo que algún día averiguaría los entresijos del cine y de la palabra musical. Nunca tuve el valor de dirigirle la palabra a esa chica que tanto me gustaba y todavía hoy lamento esa metedura de pata y me pregunto que habría sucedido si no hubiese abierto la boca en ese momento. Aún sueño con volver a ver la película con ella, estando ahora un poquito más informado.

L.M. Veo que aprendiste una lección valiosísima. Nunca hablar más de la cuenta.

D.O. Eso es. Nunca abras la boca si lo que vas a decir no es más elocuente que el silencio. El silencio es una herramienta tremendamente poderosa en el cine. Usted lo cita constantemente en sus ensayos sobre Kurosawa y Dreyer.

L.M. Veo que has hecho los deberes desde aquel fatídico día.(Risas)

D.O. Luis, no tendrá por ahí algo para beber, por favor, que me estoy…

L.M. Claro, perdóname. Te traigo agua fría.

D.O. Gracias, pero es que el agua no me quita la sed.

L.M. Tengo zumo de tomate, vino y whisky escocés.

D.O. El whisky sería espectacular.

L.M. Te llevo la botella, y ya te echas tú lo que quieras...

D.O. Muchas gracias, aunque el zumo de tomate es un buen antioxidante. Es ideal para las resacas.

L.M. ¿Tienes resaca?

D.O. Para tener resaca es necesario dormir un poco y dejar de beber; y yo nunca lo hago.

L.M. ¿El qué? ¿Dormir o dejar de beber?

D.O. Ambas cosas. (Risas)¿Le echo un poco?

L.M. No gracias, no bebo.

D.O. ¿Entonces que hace en la nevera?

L.M. Son de mi madre.

D.O. ¿Vive con su madre? ¿Dónde está? Me gustaría conocerla.

L.M. Ha salido con una amiga a ver uno de esos ciclos que hacen para la gente de la tercera edad. Creo que daban "Cantando bajo la lluvia".

D.O. Mmmm... Un musical.

L.M. Eso es. Vas evolucionando.

D.O. ¿Pero no está mayor para salir? Perdona, creo que ha sido una pregunta indiscreta.

L.M. No te disculpes. Las preguntas no son indiscretas; las respuestas si lo son. Y no, no está mayor. De hecho se conserva mejor que yo.

D.O. Pero si usted no bebe, ni fuma, ni tiene mujer... Mi madre me dijo una vez que no me fiase de la gente que no tuviese ningún vicio...

L.M. Te equivocas, muchacho.

D.O. ¡Vaya! Un Davidoff Special. Bill Clinton fumaba estos puros.

L.M. ¿Quieres?

D.O. Gracias.

L.M. ¿Y a qué edad empezaste a beber?

D.O. A los pocos días de nacer.

L.M. Alcohol, me refiero.

D.O. Ah. A los trece años. Mi padre me ofreció un chupito de mandarina al terminar una comida familiar. Yo me lo bebí encantado y desde entonces no he dejado de hacerlo.

L.M. Hablas como si te fueses a retirar sin haber empezado siquiera.

D.O. Afronto la llegada de mi vejez.

L.M. ¡Tu vejez! ¡Por dios! Yo tengo sesenta años. Yo si afronto mi vejez.

D.O. Hablo de una vejez creativa. Para los matemáticos, el punto máximo de inspiración creativa y agilidad mental se alcanza a los veintiséis años; a partir de ahí todo va en caída libre. Y yo tengo veintiuno.

L.M. Hablas entonces de un concepto genio-artista-joven.

D.O. Hablo de la figura del joven creador excéntrico, que busca la originalidad huyendo a toda costa de la rutina establecida. Hablo de los excesos, del desparpajo y de la frescura de la juventud. Hablo de eliminar la suciedad de nuestra mirada, y volver a ver con otros ojos, con esos ojos ingenuos de los que hablaba Godard. Hablo de recuperar esa mirada limpia e inocente que teníamos de niños. Y sobre todo, hablo de modificar nuestro punto de vista, nuestra percepción de la realidad, porque creo que ese es el secreto de la vida, modificar nuestra percepción para poder vivir ilusionados. En el momento en que pierdas esa ilusión, estás acabado.

L.M. Conozco ancianos que por dentro son más jóvenes que muchos adolescentes.

D.O. Eso es precisamente lo que no soporto. Admiro la vitalidad de la gente mayor, pero me entristece y condeno la pasividad y la indiferencia de la gente joven. Tenemos la obligación como jóvenes que somos de vivir al límite, vivir apasionadamente para intentar luchar por nuestros ideales, perseguir nuestros sueños y tratar de enseñarle a nuestros

hijos una serie de valores que no nos transmitieron nuestros padres. Creo que a partir de cierta edad, el ser humano se vuelve más conservador, más conformista, pierde la convicción y deja de luchar o simplemente lucha por algo de lo que ya ni se acuerda; actúa como un autómata.

L.M. El adulto es para ti el enemigo entonces.

D.O. El adulto no, pero el joven conformista con mentalidad de adulto si. Si en los años sesenta un puñado de jóvenes inquietos llamados Steven Spielberg, George Lucas o Francis Ford Coppola hubiesen sido conformistas, yo no habría podido rodar un corto con mi videocámara digital la semana pasada.

L.M. Comprendo.

D.O. Todo hijo tiene la obligación de superar a su padre. La ignorancia y el conformismo son nuestros peores enemigos, y no debemos dejar de saber y conformarnos; debemos luchar por ser mejores personas. Aún así todo tiene un precio, ya que es bueno tener inquietudes, pero es peligroso tener muchas inquietudes: Yo llevo varios años sin dormir.

L.M. Y después de este largo paréntesis. ¿Por dónde íbamos?

D.O. Creo recordar que hablamos del poder del silencio.

L.M. Pensé que no tendría que hacer muchos incisos contigo esta noche, pero me temo que me esperan unos cuantos. Estoy de broma...

D.O. No te preocupes, que aunque acote mucho y me meta en jardines con forma de laberinto, intentaré enlazarlo bien y no perder el hilo de lo que cuente.

L.M. El silencio...

D.O. Si...Verá. Desde mi punto de vista, las grandes películas son las que se narran visualmente y no verbalmente. Pienso que los diálogos son necesarios hasta cierto punto; después debes dejar que la historia fluya por si sola y confiar en la calidez de la mirada de los actores; porque esa es la clave, como decía el gran John Ford:"El secreto reside en saber captar el sentimiento de la historia a través de los ojos de los actores; saber fotografiar bien su mirada. El resto surgirá sólo." Cuando le preguntaron al maestro del western que era lo que opinaba sobre los diálogos éste respondió que era algo necesario. Atentos, "necesario" y no "imprescindible". Por lo tanto sigo defendiendo el poder de la imagen sobre la palabra. Jacques Tati, el genial cineasta francés narraba sus películas utilizando apenas cien palabras en cada película. Si puedes contar algo con imágenes, no lo cuentes con palabras. Ese es para mí el principal defecto del cine contemporáneo.

L.M. Abusar de la palabra.

D.O. Eso es. Hay que dosificar la información. En el cine actual te lo dan todo masticado y te lo sirven en bandeja hasta un punto que llegas a sentirte inútil. Si uno ya es imbécil de por sí como yo y ve éstas películas, sale del cine sintiéndose aún más imbécil todavía. Esa es para mí la principal diferencia entre el cine clásico y el cine actual; En el cine clásico dosificaban la información que se le proporcionaba al espectador. Se le contaba sólo la mitad de la historia, y la otra mitad debía imaginársela; es en

ese proceso de imaginación cuando tienes que discurrir y atar cabos y ahí te involucras en la propia película; te sientes inteligente por momentos.

L.M. El espectador es partícipe en la historia.

D.O. Exacto. Esa es la clave.

L.M. Acabas de citar el concepto de cine clásico. Todo el mundo sabe lo que es pero no muchos se atreven a definirlo. ¿Podrías desarrollar lo que tú entiendes por clásico?

D.O. Una película es clásica cuando nunca llegamos a descubrirla del todo, cuando la visionamos una y otra vez y nos muestra algo que la vez anterior no habíamos descubierto. Clásico significa que perdura, que se mantiene fresco con el paso de los años; que permanece inmortal. He visto Casablanca más de cien veces y le aseguro que siempre le encuentro algo nuevo.

L.M. También depende del espectador, y del momento de la vida en que se haya visto, del contexto me refiero.

D.O. Por supuesto, la película no cambia, es el espectador el que lo hace. Físicamente todos vemos la misma película pero cada uno la ve con unos ojos distintos, y a cada uno le gusta por motivos distintos. Si a todos nos gustase una película por las mismas razones esta vida sería muy aburrida, todos pareceríamos autómatas. Los seres humanos somos iguales en un noventa y nueve coma ocho por ciento; es ese cero coma dos por ciento el que nos hace distintos el uno del otro. Si no fuese por ese pequeño porcentaje toda nuestra existencia no tendría sentido. Con respecto al contexto, siempre

es decisivo el momento de tu vida en el que hayas visto una película. No es lo mismo ver "Casablanca" con quince años a verla con veinticinco. A cierta edad te interesan más unas cosas que otras, y eso es lo bueno, que en cada visionado la veas con otros ojos, que la redescubras con otra... como decirlo, ah si, con otra percepción.

L.M. Podrías citar más películas de las denominadas clásicas.

D.O. Claro. "Centauros del desierto" podría ser otro caso similar. También "Ciudadano Kane", "El gran dictador" o "Psicosis". Considero que existen las películas buenas, las muy buenas, las obras maestras, que podrían ser cuatrocientas, quinientas, quién sabe, quizá más; y luego, un peldaño más arriba, por encima de éstas, nos encontraríamos con las grandes películas. Pienso que las grandes películas se cuentan con los dedos de las manos, y créame: sobrarían dos. Pero ya sabe, tan sólo es una opinión personal como otra cualquiera.

L.M. Voy a echarte otra copa mientras me hablas de esas grandes películas.

D.O. Las grandes películas son como las mujeres y el buen vino: mejoran con el paso de los años. (Risas)

L.M. En eso discrepo. Pero sigue, por favor.

D.O. Las grandes películas no sólo aguantan el paso del tiempo sino que mejoran con el paso de los años. No es que mejoren ellas, ya que en realidad físicamente se trata de la misma película; lo que realmente cambia es el contexto en el que la ves, como decía antes; y por ello la valoras más todavía.

Tienes la impresión de que han mejorado porque le añades el mérito de que se hayan hecho hace muchos años, y con muchísimos menos medios la gran mayoría de ellas. Y no me estoy posicionando: no me considero ni un purista ni un iconoclasta. "La diligencia" de John Ford, "El acorazado Potemkin" de Eisenstein, "La regla del juego" de Renoir, "El ladrón de bicicletas" de Vittorio De Sica, "Tiempos modernos" de Chaplin o "Amanecer" de Murnau son piezas imperecederas que trascienden a la historia. Cuando estoy a punto de comenzar un rodaje me las pongo una y otra vez para no sentirme triste y deprimirme, ya que después de verlas te tocan muy en el fondo de tu ser, y te impulsan esa vitalidad que necesitas antes de afrontar un nuevo proyecto. Por eso me gusta tanto el cine, porque las veo y me digo a mi mismo que tengo la esperanza y la ilusión de que algún día tenga la oportunidad de trabajar en una película como estas; de alcanzar ese nivel de perfección. Aunque finalmente la realidad sea bien distinta. Cuando termino de ver una de estas grandes películas acabo exhausto, reflexiono y no paro de darle vueltas a la cabeza. Siempre acabo diciendo la misma frase: "Vaya, ya no se hacen películas como estas…"

L.M. ¿Las catalogarías como obras de arte?

D.O. Por supuesto que sí. En el futuro, no sé si dentro de veinte o de treinta años, existirá una asignatura obligatoria que se llamará historia del cine, y al igual que usted y que yo estudiábamos a Bach, Mozart o Beethoven en historia de la música, ellos estudiarán a Ford, a Buñuel y a Hitchcock. Llegarán a casa furiosos y les preguntarán a sus padres porqué deberían saber quiénes eran el tipo del parche y el gordo fetichista fumador de puros.

L.M. Creo que el whisky te está pasando factura. (Risas)

D.O. Vivimos en la era del entretenimiento, y aunque nos duela, el cine es negocio y entretenimiento por encima de todo. La gente mayor; hablo de la que nació en el primer tercio del siglo XX, tiene o tenía una vida basada en el trabajo. No soportaban la idea de vivir una vida desvinculada del trabajo; es su mentalidad, y si le quitas eso, están perdidos. Ellos llegaban a sus casas del trabajo, y seguían trabajando más. La generación actual es una generación que vive por y para el ocio. Televisiones, reproductores de música, ordenadores, video consolas, telefonías móviles... Ahora todo se reduce al ocio y al entretenimiento. Es nuestra forma de vida, nuestra filosofía.

L.M. ¿Cuáles son los temas que te gustaría tratar si algún día llegases a rodar una película ambiciosa de cierto presupuesto?

D.O. Existen cinco temas vitales para mí que trataría por delante de otros. Me interesa muchísimo la infancia; la infancia tratada con nostalgia, pero sobre todo con sentido del humor, vista a través de los ojos de un niño o un adolescente; esa infancia mostrada infinitas veces por Truffaut, Fellini o Jean Vigo. Me fascina la relación entre adultos cultos y sofisticados y jóvenes apasionados que no le temen a la vida y tratan de comerse el mundo. También la familia, el amor apasionado, el sexo enfermizo y descontrolado y sobre todo, la muerte. Estoy completamente obsesionado con la idea de la muerte; no hay un solo día entero que no pase sin que me entren ganas de suicidarme. No hay nada que una más a un grupo de personas que el hecho de haberse enfrentado juntas a la muerte. Cuando ésta se

supera, no hay recuerdos mejores: Ni siquiera los momentos felices.

No temo a la muerte. La muerte es algo natural, es algo biológico: nacemos, crecemos y morimos. Lo que realmente me asusta es la enfermedad, el hecho de tener que morirme poco a poco. Amo a los artistas románticos con tendencias suicidas. Siento empatía por ellos. Me hubiese gustado conocer a gente así, pero desgraciadamente escasean en estos tiempos. La gran mayoría de los creadores que conozco son tipos cultos, pero vulgares, y a los que sólo les interesa el producto final: yo busco vivir una experiencia vital, genuina y auténtica durante el proceso de creación. No me interesa tanto el arte como resultado final tanto como conocer las motivaciones de los artistas. Llegar a comprender que es lo que verdaderamente aman y por qué lo aman.

Existe cierto componente psicológico en la expresión artística. Pienso que todo en esta vida tiene un porqué. Nada procede de la casualidad sino de la causalidad. Verá, la semana pasada he juntado mis quince o veinte películas favoritas y me he dado cuenta de que casi todas tenían algo en común. Nunca antes me había preguntado qué era lo que me atraía de ellas, hasta que caí en la cuenta: todas hablan de la muerte, y sus protagonistas son seres románticos cuyo destino es un trágico final. Son personajes fatalistas, y por eso me gustan tanto, porque me siento identificado con todos y cada uno de ellos. A excepción de Bogart en Casablanca, no creo que exista un final más feliz que la muerte del protagonista.

L.M. ¿Qué muera el protagonista de la película te parece feliz?

D.O. Puede que no lo interpretemos como un final feliz propiamente dicho, pero me refiero a que no existe un final más emotivo que la muerte. Nada te toca tanto en tu interior, nada te conmueve tanto como la muerte del protagonista. Esos finales son apabullantes, te dejan completamente descolocados y al finalizar la película eres incapaz de dormir.Repasemos esos finales trágicos donde muere el protagonista o la pareja del protagonista: "Chinatown": La pescadilla que se muerde la cola y vuelve a empezar. Si hubiese muerto Nicholson hubiese sido duro, pero que muera su amante lo es más todavía, y no sólo eso sino que el malo, (Huston), se sale con la suya. "Easy rider": Hooper y Fonda representan la libertad del individuo y no sólo mueren al final de la historia, sino que son asesinados salvajemente por un puñado de fascistas americanos.

"Leaving Las Vegas": Nicolas Cage es un guionista frustrado al que le abandona su mujer arrebatándole la custodia de la niña. Viaja a Las Vegas para matarse bebiendo. Finalmente consigue su objetivo y alcanza un suicidio etílico, pero la historia no acaba ahí, ya que deja atrás a una prostituta locamente enamorada de él. "Espartaco", "Doce monos", "Bonnie and Clyde" y un buen puñado de películas de James Cagney: "Ángeles con caras sucias", "Al rojo vivo", "Los violentos años 20", etc....

Son películas con finales absolutamente impactantes. Jamás te dejarán indiferente.

L.M. Antes citaste a Bogart en el final de Casablanca. ¿Qué es lo que te atrae de él si tan sólo hay una muerte? La del general nazi en el aeródromo.

D.O. Pienso sinceramente que el final de Casablanca es el más redondo, perfecto y emotivo

de toda la historia del cine; o por lo menos de los que yo haya visto. Si existe un final mejor, no lo conozco. Recordemos el triángulo amoroso. Bogart es un borracho romántico con una buena fachada de tipo duro, cínico e insensible. Ilsa, el amor de su vida, regresa a Casablanca y por causas del destino va a parar al bar de Rick, (Bogart), pero ya está casada con un joven liberal revolucionario: Victor Laszlo (Paul Henreid). En la secuencia final, tenemos esperanzas de que la antigua pareja de enamorados vuelva a unirse, y por lo tanto se queden ambos en Casablanca, y que sea Laszlo el que se marche sólo en ese avión. El tempo narrativo se dilata. Rick, el mayor héroe romántico de la historia del cine, da el primer paso y obliga a Ilsa a que se marche en ese avión. Bogart le sincera que lo suyo solo fue una aventura pasajera, y que su amor correspondido es Laszlo, un buen tipo que cuidará bien de ella; mucho mejor de lo que lo podrá hacer él. ¿Una aventura pasajera? ¿Quién se cree esto? ¡Pero si están hechos el uno para el otro!

El tempo vuelve a dilatarse. Ilsa camina con Laszlo para coger ese avión. No para de girar su cabeza y mirar para atrás hacia Bogart. La pareja se sube al aeroplano. Llega el general alemán, el malo de la película, que intenta detener ese avión a toda costa. El futuro de la segunda guerra mundial depende de ello, pero Bogart acaba con su vida antes de que este acabe con la suya. El avión despega. Parece que un futuro mejor les espera a la joven pareja (Ilsa-Laszlo).

Como todo héroe romántico, Rick parece destinado a vivir el resto de su existencia en soledad, pero encuentra en el capitán francés un apoyo y una compañía agradable, ya que es el único que conoce realmente su lado más sensible. Toda la obra de Curtiz está condensada en esta película, y su tema

favorito, la redención por sacrificio y la capacidad de renuncia del héroe, nunca estuvo mejor representado.

Finalmente, la grúa sube hasta alcanzar una altura considerable; una espesa capa de niebla invade casi todo el encuadre, los dos personajes caminan con parsimonia y sueltan estos diálogos antes de que suene el tema de la marsellesa en un in crescendo con el rótulo de final sobre un mapa de África:

-Renault: Tal vez le conviniera desaparecer de Casablanca una temporada. Hay tropas de la Francia libre en Brazzaville. Podría facilitarle un pasaje.
-Rick: ¿Un salvoconducto? Me vendría bien un viaje, y gastarme el dinero de la apuesta. Aún me debe diez mil francos.

-Renault: Esos diez mil francos cubrirán nuestros gastos.

-Rick: ¿Nuestros?
-Renault: Ajá.
-Rick: Lui, presiento que éste es el comienzo de una hermosa amistad... (Risas)

L.M. ¡Vaya! Llevo cuarenta años escribiendo sobre ella y nunca consigo aprendérmelos.

D.O. Estos diálogos son para el cinéfilo lo que los números primos o la tabla de multiplicar son para el matemático: un juego de niños. Dígame, ¿Existe alguna frase más romántica que esa que sale al final de la boca de Bogart? Le repito lo mismo de antes: si existe, no la conozco. Tan sólo me tomé la libertad de cambiar el nombre de Louis por Lui. Mi hermano también se llamaba Luis, sabe... Aunque para mí siempre fue Lui.

L.M. Es un final optimista al fin y al cabo.

D.O. A todos le parece un final menos, más. Menos, porque no consigue irse con la chica, y más, porque hay un ápice de esperanza en el trasfondo de la guerra y en la nueva relación de amistad con el francés Renault. A pesar de ello, yo lo considero un final mas, mas, ya que lo correcto para mí, lo que hace al personaje de Rick más romántico y noble es el hecho de renunciar a ella para permitir que se vaya con un gran tipo como Laszlo. El hecho de anticiparse para que no tenga que ser ella la que tome la difícil decisión de a cuál de los dos elegir supone todo un acto de hombría y generosidad. Para mí, eso ensalza más su figura de héroe y lo encumbra más todavía. Ese es para mí el final idílico, el final perfecto, el que llevo toda mi vida buscando para recrearlo; que un personaje bondadoso y romántico deje marchar al amor de su vida porque sabe que la persona con la que se va la tratará mejor que él mismo. Creo que no existe nada más bello que eso. ¿Usted que cree señor?

L.M. Creo que la persona que acaba de soltar estas palabras tan bonitas no es la misma que hace unos minutos me hablaba de la idea del suicidio. ¿Ves como no es necesario que alguien muera para alcanzar algo emotivo?

D.O. Creo que si pierdes para siempre al amor de tu vida y no eres Humphrey Bogart, lo mejor que puedes hacer es matarte.

L.M. Eso me parece un comentario muy infantil e inmaduro por tu parte.

D.O. La muerte es el principio de una nueva vida. Es un camino digno como otro cualquiera.

L.M. Me parece un posicionamiento muy candoroso, cobarde e infantil.

D.O. Soy un niño, siempre me consideraré un niño. En eso soy como Peter Pan, no me gustaría para nada hacerme mayor. Admiro a los poetas románticos de finales del XIX. Tenían un montón de preguntas que nadie le sabía responder. Su existencia era un constante sufrimiento. Su dolor era infinitamente superior a su felicidad. Esos, y Humphrey Bogart son para mí mis héroes. No hay nadie tan valiente como una persona que afronta sola su camino hacia la muerte. Eso es tener valor. La cultura oriental tiene un concepto de la muerte muy distinto al nuestro.

L.M. Parece que estoy viendo las dos caras de una misma moneda; el idealista apasionado y el fatalista empedernido.

D.O. Voy a echarme un trago. Estoy seco.

L.M. Hace aproximadamente treinta años tuve la oportunidad de conocer a Sergio Leone. Le pregunté cual era la principal diferencia entre él y su maestro, John Ford.

D.O. ¿Qué fue lo que le respondió?

L.M. Me dijo que la principal diferencia entre ambos era que John Ford siempre fue un optimista mientras que el se consideraba un gran pesimista. Dime, ¿A quién crees que te pareces tú de los dos?

D.O. Las películas de Jack tienen todas un gran constituyente vitalista. Pienso que te ayudan a vivir; Leone tenía razón. Si te encuentras en un mal momento de tu vida, te pones una pieza de Ford y te

vuelven a entrar ganas de volver a sentir, de volver a vivir. Jack ayudaba a vivir si sabías ver sus películas, pero era una persona que precisamente tenía muchísimas dificultades para vivir. Siempre se sentía incómodo y muy mal consigo mismo. No encontraba la forma de vivir feliz, y creo que por eso se iba a Monument Valley a rodar, porque decía que era el lugar más tranquilo de la tierra. Allí se sentía bien, nunca feliz del todo porque era una persona tremendamente compleja, pero eso sí: ayudaba a que los demás se sintiesen felices, ya que él no lo era. Desgraciadamente no heredé lo bueno del cine de Ford, sino lo malo de su personalidad; y en eso me parezco más a Leone. Tengo cierta tendencia al fatalismo.

L.M. Podríamos pasar meses enteros charlando acerca de las numerosas virtudes de Ford, pero personalmente veo a otro cineasta mejor: no mejor, porque no sería un calificativo justo, pero más completo quizá sería un término apropiado. Y no lo teníamos muy lejos: español, como nosotros.

D.O. Una buena parte de la obra del doctor Freud se encuentra en la filmografía de Buñuel. Admiro muchísimo a ese cineasta. El propio Ford reconoció en su momento que lograba hacer películas tremendamente personales con los pocos medios de los que disponía. Pero personalmente Ford se centra en el ser humano, en la condición humana y en los principales valores de la vida: la familia y el amor.

L.M. Si en este preciso instante un extraterrestre bajase a la tierra y tuviese que resumir los últimos cien años de nuestra historia, nos sería más fácil mostrársela con la obra de Buñuel que con la de Ford.

D.O. Si en este preciso instante un extraterrestre aterrizase en la tierra, el único motivo de peso que tendría para no marcharse inmediatamente sería que justo aterrizase en un autocine al aire libre donde estuviesen proyectando una película de John Ford.(Risas)

Pienso que se quedaría a verla hasta el final seguro.

L.M. Los problemas que más directamente afectan al ser humano en la actualidad están reflejados en la obra de Buñuel. Sus inquietudes son las nuestras. El subconsciente es un tema del siglo XX, y Ford es un cineasta del XIX.

D.O. Ahí discrepo. Jack no es del siglo XIX ni del XX. Jack es de todos y cada uno de los siglos. No me refiero a él, sino a lo que trata en sus películas. Jack habla de la esperanza y la creencia en el ser humano, y de su condición, y eso querido amigo es un tema universal, es un tema de todas las épocas, es un tema que existe desde el principio de los tiempos, y nadie, nadie lo trata como él. Lo afirmo desde mi punto de vista, desde el punto de vista de una persona mediocre; lo afirmo y lo reitero desde la frustración que tengo de no poder expresar algo con la facilidad con la que lo hace él; como Salieri hizo en su época con Mozart. Creo que lo único en común que tengo yo con ese hombre es que bebemos más que la mayoría de los mortales. Pero de lo que nadie puede dudar, es que no se consigue contar más con menos, ya que como dice el refrán:"una imagen vale más que mil palabras".

L.M. Creo que eres todo un mitómano. Cuando yo tenía tu edad recuerdo que ponían "Pasión de los fuertes" en los cines Avenida, aquí en Madrid, e iba a

verla una, y otra, y otra, y otra vez hasta que me la supiese de memoria. ¿Te apetece otro puro?

D.O. Gracias, pero prefiero acabarme la botella.

L.M. Hablemos del síndrome Orson Welles y "Ciudadano Kane".

D.O. Ese es para mí uno de los problemas más graves al que se puede enfrentar una persona. Está bien tener un ídolo y fijarse en un modelo a seguir cuando eres joven, pero tienes que poner los pies en la tierra y no debes obsesionarte con ello. Orson Welles llamó a Gregg Toland, el director de fotografía de muchas de las películas de John Ford, para que se viesen juntos "La diligencia", para que el joven cineasta pudiese aprender correctamente el oficio: la vieron veinte veces en pocos días. Al año siguiente Welles había estrenado "Ciudadano Kane"; para muchos la mejor película de todos los tiempos. La conclusión a la que quiero llegar es que Orson Welles sólo hay uno, y que no debemos obsesionarnos con poder rodar nuestro propio "Ciudadano Kane" a la edad a la que lo hizo Welles. Él fue un niño prodigio que dirigía teatro con diecisiete años. A los veintiuno tenía su propio programa de radio y a los veinticuatro rodó una de la películas más sorprendentes de la historia del cine. Mozart empezó a tocar el piano a los tres años, antes incluso de que le saliesen los dientes. A los diez años componía óperas y a los doce daba conciertos para miles de personas. Aquí en España tenemos el ejemplo del cineasta chileno Alejandro Amenábar, que rodó "Tesis" a los veinticuatro. Muchos de los alumnos que conozco están completamente obsesionados con poder rodar su obra maestra antes de cumplir los veinticinco. No comparto del todo esta filosofía. Una cosa es aprovechar el tiempo, vivir peligrosamente y tener el

desparpajo de una persona joven, y otra muy distinta es ponerte una fecha límite para rodar algo grande, porque creo que estarías cavando tu propia tumba. Es importante tomar notas de todas las cosas interesantes que te rodean, empaparte de cultura; ir a museos a ver pinturas, esculturas, leer mucho, ver todo el cine que se pueda, y a raíz de ahí sacar tus propias conclusiones. Es bueno ponerte una meta e intentar alcanzar tu objetivo, pero sin ponerte fecha de caducidad, porque será contraproducente. No todas las personas soportan la presión por igual. Lo de que la censura agudiza el ingenio es un topicazo del que debemos huir. Me refiero a que los genios como Mozart o Welles son la excepción, y no la regla, y eso nunca lo debemos olvidar.

Verá, cuando yo apenas contaba con trece años, un equipo de fútbol de la ciudad quiso que abandonase el equipo de pueblo en el que jugaba. Me ofrecieron de todo: un buen instituto para que tuviese una buena educación, uno de los mejores restaurantes de la ciudad para que comiese a diario, un coche que me llevase y trajese a casa todos los días e incluso un pequeño sueldo inapropiado para un chico de mi edad. Evidentemente mis padres aceptaron, ya que no se trataba únicamente de una decisión mía. A los pocos meses, mi adaptación al equipo y a la nueva ciudad fue completa y mientras los entrenadores hacían cálculos sobre la edad a la que empezaría a jugar en uno de los mejores equipos del país, mis padres también hacían los suyos.

Todos parecían saber a la perfección a dónde llegaría. El único que no lo sabía era yo, e hicieron lo peor que pudieron haber hecho: poner mi fecha de caducidad a los dieciséis años. Recuerdo esos tres años como los más angustiosos de toda mi vida; entrenaba duro para cumplir las expectativas, dor-

mía poco y apenas comía. Evidentemente no hará falta que le cuente como acabó la historia y si realmente llegué a convertirme o no en un jugador de fútbol profesional, ya que si no, no estaríamos aquí hablando de Ford y bebiendo whisky escocés, que por cierto: está estupendo.

L.M. No hay mal que por bien no venga.... ¿Echas de menos ese tipo de vida?

D.O. No echo de menos a los entrenadores, pero si a mis compañeros. No se ofenda, pero creo que de donde más se aprende en las escuelas de cine no es de los profesores sino de los alumnos que afrontan el curso contigo. Usted sabe mejor que yo que el bagaje cultural de una persona se adquiere con el paso de los años, y que por lo tanto, como decía Louis Malle: "tienes que esperar a aprender el oficio y perfeccionar tu técnica para que esté a la altura de tu obra". Creo que es uno de los consejos más sensatos que se le puede dar a un estudiante de cine.

L.M. En resumidas cuentas. ¿No crees que la precocidad sea un don? ¿No lo ves como algo positivo?

D.O. Digo que a veces sale bien si tienes la cabeza, el suficiente talento natural y eres un prodigio como artista, pero no es bueno obsesionarte con ello, porque es un síndrome que le está haciendo mucho daño a los jóvenes alumnos de las escuelas de cine. Puedes hacer una película con dieciocho años, tratando un tema tremendamente interesante, pero careciendo de los conocimientos técnicos necesarios para narrarla o abordarla como te hubiese gustado. El resultado será desastroso. En cambio, con el paso de los años, si dejas que madure tu técnica, desarrollas tu propio estilo y vives lo suficiente, po-

drás abordar el tema tal y como lo habías concebido, y lo podrás llevar a la pantalla con la experiencia de haber vivido toda una vida; podrás mostrar pequeños secretos que no hubieses podido mostrar si la hubieses rodado a los dieciocho.

L.M. Te refieres a "Adiós muchachos".

D.O. Por ejemplo.

L.M. Antes citaste numerosas veces la palabra exceso. ¿A qué excesos te refieres?

D.O. Ser joven es sinónimo de llevar una vida de excesos. Si no te excedes ahora que eres joven, ¿Cuándo lo vas a hacer? La vida es breve y debes disfrutar cada momento como si fuese tu último suspiro.

L.M. Existe un viejo proverbio árabe que dice que si el cuerpo las hace, el cuerpo las paga.

D.O. Cada persona es un mundo distinto, y nadie conoce mejor el cuerpo de cada uno que uno mismo. Nosotros somos nuestro mejor médico. Estoy acostumbrado a salir hasta altas horas de la madrugada y que la gente me diga: ¡Oye Diego, es tarde y mañana trabajo! ¡Entro en dos horas y necesito descansar! Yo siempre respondo que si tienen sueño que se vayan a dormir, pero que no me obliguen a mí a hacerlo también. Puede que al día siguiente yo también tenga obligaciones pero no me apetezca irme para la cama. Cuanto más duermes, menos vives.

L.M. Sí, pero, cuanto menos duermes, peor vives.

D.O. Me gusta dormir cuando tengo sueño, y comer cuando tengo hambre. Detesto hacerlo por inercia o sólo porque el resto del mundo lo haga.

L.M. Puede que a las dos de la tarde sea una buena hora para comer, y que por la noche sea un buen momento para irse a dormir. Es lo normal.

D.O. Jajaja. ¡Lo normal! ¿Lo normal para quién? ¿Quién determina lo que es normal y lo que no lo es? Eso, como ya dije antes, es cuestión de la percepción de la realidad y de la normalidad que conciba cada uno para sí. Creo que tendré tiempo de dormir cuando me muera. Créame, dormiré largo y tendido. Mientras tanto prefiero vivir cada instante como si fuese el último.

L.M. ¿Qué otro tipo de excesos llevas a cabo?

D.O. ¿A qué se refiere?

L.M. ¿Te drogas o consumes algún tipo de sustancias psicotróicas? Mmmm, siento la indiscreción de la pregunta, pero sentía curiosidad.

D.O. No Se disculpe. Ninguna pregunta es indiscreta; las respuestas si lo son. (Risas)
Cada persona es libre de hacer con su cuerpo lo que se le antoje sin molestar a los demás. Yo le estoy terminado la botella de whisky y creo que de momento no intenté estrangularle... Veremos cuando me la termine del todo...
En un proceso creativo, algunas personas no necesitan de ningún tipo de sustancia ajena; otras sin embargo sí, pero no debemos juzgarlas por ello. Creo que debemos observar y no juzgar; ese sería un importante paso hacia delante. La pregunta no es indiscreta pero si morbosa. No tengo pelos en la len-

gua y no existe un tema que considere tabú, así que se la responderé con mucho gusto. No duermo mucho, como lo necesario y bebo a todas horas hasta perder el conocimiento: confieso que es uno de mis vicios.

L.M. ¿Vicio? La adicción no es un vicio, es una enfermedad.

D.O. Tiene razón. No soy un vicioso, soy un enfermo. Aún así preferiría que se dirigiese a mí como un borracho y no como un alcohólico, si no es mucho pedir. ¿Recuerda ese genial diálogo de "Casablanca" en el que el general francés le pregunta a Bogart de que nacionalidad era? Es una pregunta retórica, sé que lo recuerda porque la ha visto más veces que yo. Bien, Bogart podía haberle respondido francés, inglés, norteamericano o incluso alcohólico. Pero su respuesta fue "borracho". Así me gustaría que se me recordase. No como un enfermo sino como un pobre borrachín entrañable sacado de una película de John Ford.

L.M. Comprendo.

D.O. He probado casi todas las drogas ilegales que existen hasta el día de hoy. Algunas me proporcionan un estado de bienestar absoluto. Otras me sientan mal y ya no las consumo. Cada individuo debería saber qué es lo que le sienta bien y qué no. Conozco a yonkis que son incapaces de encadenar más de dos palabras seguidas. Pero también conozco a drogadictos (heroinómanos y cocainómanos) que son bastante más productivos e ingeniosos que muchas personas, llamémosle de bien.

Yo todavía trato de buscar mi término medio para alcanzar la mayor productividad creativa posible.

Como le dije antes, cada persona es un mundo, y todos deberíamos respetar las decisiones de los demás.
Unamuno dormía más de diez horas al día y cuando se levantaba confesaba que dormía demasiado, sí, pero decía que cuando estaba despierto, estaba más despierto que la mayoría. Tenía razón, hibernaba como un oso, era insoportable, pero era un genio. Y qué decir del alcoholismo de Rubén Darío, John Ford, Sam Peckimpah o Bukowski. De la adicción a la cocaína de Dennis Hooper o del doctor Sigmund Freud. Pienso que usted y yo coincidíamos en muchos aspectos hasta ahora. Creo que nuestros caminos se separan y empezará a mirarme con otros ojos, con prejuicios.

L.M. Me considero una persona tolerante.

D.O. Permítame que le cite, sin que le resulte pedante, los últimos diálogos de su querido Sherlock Holmes en "El signo de los cuatro":
-Watson: La división me parece bastante injusta. Usted ha hecho la mayor parte del trabajo en este asunto. Yo saco de él una esposa. Jones obtiene el crédito. ¿Y qué le queda a usted?
Holmes extendió su mano larga y blanca hacia la botella. Entonces, Holmes dijo: Todavía me queda la cocaína.

L.M. Veo que sigues insistiendo en fomentar los malos hábitos.

D.O. Que sean malos hábitos o no depende del uso que le de cada uno. La droga es como la información. Debes conocer todo tipo de información, pero después debes saber cómo manejar esa información y cómo administrarla. No debes dejar que la información que conozcas te manipule y pueda contigo; debes manipularla tú a

ella. Si eres capaz de lograr eso, llegarás a un nivel de creatividad absoluto y serás tremendamente más productivo que la gran mayoría de los mortales. Aquellos que te garantizan ser productivos sin necesidad alguna de consumir agentes externos mienten: o no son tan creativos o sí se dejan ayudar por dichas sustancias. Y si finalmente descubres que dicen la verdad, éstos serán como dije antes Mozart o Welles; la excepción, y no la regla. O para ser más claros: "Individuos en peligro de extinción". Si usted sabe de alguien así, preséntemelo, que me gustaría conocerlo.

L.M. La verdad es que me resulta complicado catalogar tus teorías. Algunas me parecen absurdas y retorcidas. En cambio, hay otras que no me lo resultan tanto. ¿Has estado alguna vez en el psiquiatra, en el psicólogo o has necesitado algún tipo de ayuda extra?

D.O. Nunca he pisado ningún tipo de institución mental, y por supuesto nunca pagaría por una consulta en el psicólogo. Si yo estoy mal, esa gente está peor todavía. Resulta difícil aguantarse a uno mismo, imagínese tener que aguantar todos los días a más individuos. Pienso que en algunos casos es peor el remedio que la enfermedad...

Estoy bromeando. Respeto su profesión, y en muchos casos, se han hecho auténticos milagros con pacientes. Hablar siempre es bueno, peor actuar es aún mejor. (Risas...)

La figura del psicoanalista es en realidad, lo más parecido a un mago. Son un oficio clave en este nuevo siglo, como lo fue Georges Méliès a principios del siglo pasado. Si dejas el orgullo a un lado, actúas con cierta predisposición, y sabes escuchar lo sufi-

ciente, supondrán un valioso y fructífero apoyo para tus momentos de mayor flaqueza. He ido a unos cuantos a lo largo de mi vida, y no me arrepiento en absoluto.

L.M. Sí. Cambiando de tema. ¿Cuál es el cine con el que más disfrutas? Con el que mejor te sientes al verlo.

D.O. Me encantan las películas americanas de la década de los ochenta. Sobre todo las comedias adolescentes rodadas en Nueva York que empiezan con una vista aérea desde un helicóptero. Me encantan esos montajes de secuencia que se hacen en los títulos de crédito iniciales mostrando toda la ciudad. Puede que sean piezas de ficción, pero para mí suponen un verdadero y valiosísimo testimonio de la época. En cierto modo puede que fuese la década que peor envejeció de todo el siglo XX. Fue una época que poco aportó en líneas generales, tanto cinematográfica como musicalmente. Aún así me parecen unos años realmente entrañables, con toda esa ropa hortera y extravagante.

Puede que la mire con nostalgia porque yo mismo nací en esos años. El cine americano de los años ochenta estaba influido notablemente por la era conservadora de Ronald Reagan. A decir verdad, exportaban y vendían a la perfección su idílico modelo de vida, o por lo menos, idílico para los jóvenes foráneos al territorio norteamericano: el "paperboy" que repartía la prensa, el lechero que pasaba puntualmente todas las mañanas, la parcelita de jardín con la casita del perro, el autobús del colegio que recogía a los niños en la puerta de casa, el padre de familia como gran hombre de negocios, etc... Tenían dinero, y lo siguen teniendo ahora. Con ello, compran el tiempo, y a mayor tiempo, mayor es la calidad del producto,

normalmente. Me gustaba mucho la serie televisiva "Save by the bell". Tuve la oportunidad de ponérmela recientemente y por desgracia ya no podía verse. El tiempo precisamente la ha destrozado. Le ha pasado factura, ya que los años, desgraciadamente, pasan para todos.

Aún así, tengo que confesar que siempre me sentí atraído por ese modelo de vida que parecía tan bonito y tan divertido, pero que tan falso era en la realidad; una realidad que afrontaba los últimos coletazos de la guerra fría. Me divertía muchísimo viendo películas con el sello de John Hugues como "Todo en un día", "El club de los cinco" o "La chica de Rosa".

También con "Escuela para genios", "Este muerto está muy vivo" o "Juegos de guerra" de John Badham; un cineasta muy desprestigiado que deberíamos recuperar.

Cinematográficamente hablando, eran películas cursis, un tanto huecas que poco aportaban al séptimo arte, pero confieso que me lo pasaba bomba viéndolas. Todavía hoy me divierto con ellas, aunque hayan envejecido escandalosamente mal. Todo el mundo parecía feliz en esas películas, y puede que por eso me gustasen tanto; para evadirme de la realidad triste y vulgar en la que vivía.

L.M. Así que eres un enamoradizo del cine teen americano de los ochenta.

D.O. Lo confieso. Soy un fan absoluto de John Hugues, y me alegraría muchísimo que algún día pasasen un ciclo suyo en la filmoteca española.

L.M. Y por otro lado, háblame del cine que consideres más completo. El que creas que ha llegado a una cota más alta de perfección.

D.O. Defiendo la vanguardia soviética de los años veinte. Me parece un cine mudo absolutamente potente visualmente. Tanto Vertov como Pudovkin o Eisenstein. También los westerns de Ford, Hawks o Walsh no han sido superados todavía a día de hoy. Y por supuesto el cine de Vittorio De Sica, que es desde mi punto de vista, el cineasta neorrealista italiano más influyente de todos los tiempos.

De todas formas, es muy difícil llegar a ser totalmente parcial y objetivo en este aspecto, ya que a lo máximo que aspira una persona que critica es a mostrar su humilde punto de vista, y nada más que eso. Creo que hay que destripar todas las películas y sacar a la luz sus defectos y sus virtudes. ¡Que la película es buena! ¿Por qué? ¡Que la película es mala! ¿Por qué también? Deberíamos todos luchar contra la obviedad y contra todo lo que creemos que es evidente. No deberíamos dar nada por hecho. Una película no es buena por el mero hecho de estar rodada por Bergman, o es mala por estar rodada por Uwe Bol. Debemos desarrollarlo. Hay que juzgar cada película por separado, sin compararla con otras mejores o peores.

Me resulta complicado diferenciar mis películas favoritas con aquellas que considero las mejores de toda la historia.

Normalmente lo que le gusta a cada uno suele ir ligado a lo que uno considera bueno. Saber diferenciar estos dos conceptos es muy complicado y puede llevar años lograrlo. Yo todavía estoy en pleno proceso. Aún así, unánimemente, los cinéfilos más ilustrados deberían admitir que Ford y

Hitchcock son los dos cineastas más completos que ha dado el cine. El primero por la calidad de lo que cuenta, y el segundo por la manera en la que lo cuenta. Ford es contenido, y Hitchcock es forma. Juntando ambas, se volverá a alcanzar la cima de la expresión cinematográfica.

L.M. ¿Crees que existen géneros mejores que otros?

D.O. Por supuesto que no. Ningún género es superior a otro. La ciencia ficción no es peor que la comedia, ni el western mejor que el porno: simplemente son distintos, y hay que valorarlos en su justa medida. Un drama tienes que criticarlo por sí mismo, y a continuación compararlo, pero sólo con el resto de películas de su mismo género, sino, no sería justo.

L.M. ¿Eres partidario de los storyboards y de los planes de rodaje llevados a raja tabla?

D.O. Existen secuencias con cierta complejidad que sí deberían ser estudiadas previamente elaborando un storyboard conciso, pero en términos generales no comparto esa obsesión por dibujar toda tu película. No comparto la opinión de Hitchcock, ya que pienso que la magia del cine reside en el proceso de rodaje, y no antes. Si todos los días de rodaje fuesen exactamente como planeases, todo sería muy aburrido. La gracia reside en que cada día se te plantee un problema distinto que resolver. Cuánto más organizado estés y cuánto mejores sean los preparativos que hayas hecho para tu rodaje mejor, pero tampoco es cuestión de obsesionarse con llevarlo todo a raja tabla; al fin y al cabo pasas días preparando una secuencia, y cuando llegas al set resulta que no funciona tal y como la habías concebido previamente.

Defiendo la versatilidad de los actores y sobre todo admiro la capacidad de improvisación de muchos de ellos. Los directores dirigen y los actores actúan. Es importante que sepan salir del paso por iniciativa propia, sin que ningún director les mantenga a raya. Ese es su trabajo. Ellos son los verdaderos artistas de las películas, y se les paga por ello.

L.M. Hablemos de tus preferencias. Si tuvieses que elegir una actriz. ¿Con quién te quedarías?

D.O. Con Greta Garbo.

L.M. Un actor.

D.O. Humphrey Bogart.

L.M. Un cineasta. D.O. John Ford.

L.M. Un artista.

D.O. Charles Chaplin.

L.M. Una película.

D.O. Centauros del desierto.

L.M. Un libro.

D.O. "El viejo y el mar"

L.M. Así que la Garbo.

D.O. Me encantan las actrices del periodo mudo del cine norteamericano como Mary Pickford, (la reina de América), Edna Purviance, (la primera musa de Chaplin), Lilliam Gish, (la actriz fetiche de Griffith),

Mae West o Louise Brooks. No tenían la posibilidad de utilizar la palabra y ponían toda su fuerza en la expresión corporal. Eran actrices mucho más expresivas que las de ahora. Una buena parte de las actrices de los años veinte tendían a sobreactuar, pero éstas no; se comían literalmente la pantalla y absorbían todo el protagonismo de la película. Aún así mi favorita es la Garbo por ser la primera gran diva de la historia del cine. El concepto de superestrella nace con ella, y aunque fueron pocas las veces que la vimos reír en pantalla, se trataba de una artista tremendamente versátil y con multitud de registros. Fue ella quien abrió el camino a otros jóvenes talentos como Katharine Hepburn, Bette Davies o Mary Astor. El arco de transformación que hace con su personaje de Ninotchka a lo largo de la película es totalmente genial. Tenía un talento natural y una clase innata que demostró encarnando a multitud de personajes históricos como Mata Hari, Ana Karenina o la reina Cristina de Suecia. Como actriz era estupenda; como persona, parece que tuvo el mismo problema que Ford: estaba absolutamente desencantada de la vida. En el año 1941 abandonó el cine y se retiró a un piso de Nueva York, donde vivió recluida casi medio siglo hasta su muerte, en 1990. Tuvo un final realmente triste. Por otro lado, siento especial admiración por Meryl Streep, que es sin lugar a duda la mejor actriz de los últimos treinta años. Ninguna se le acerca, ni por asomo...

L.M. Bogart.

D.O. Existe una especie de aureola mágica con respecto a este actor. Siempre será recordado por encarnar a Rick en "Casablanca". A pesar de ello, existen muchos iconoclastas que le acusan de ser poco expresivo y estar hecho de una sola pieza; de ser poco versátil en su oficio.

Pienso que Bogart es como John Wayne, uno de esos actores presencia que no interpretan, que tan sólo hacen de sí mismos. No discuto que no hayan hecho un trabajo previo y duro para abordar cada personaje al que encarnan en sus películas, pero tienen esa aureola mágica que comentaba antes que les hacen especiales. Puede que Robert de Niro o Al Pacino hayan interpretado infinidad de papeles en muchísimos géneros distintos, y que por lo tanto sean actores infinitamente más versátiles que Wayne o Bogart, pero no se les debe desprestigiar a éstos últimos, ya que nadie hace mejor de Bogart que Bogart, ni nadie hace mejor de Wayne que Wayne. Son absolutamente irremplazables: Wayne por ser el tipo duro por excelencia, el héroe por antonomasia, y Bogart por ser el prototipo de héroe romántico con cierto aire de cinismo en su persona.

Pienso que esto es como el fútbol. No se puede comparar a un delantero con un defensa. Simplemente son distintos. Dentro del género de cine negro, Bogart era el rey. Dentro del western lo era Wayne. ¿Os imagináis a Beckembauer jugando de delantero centro o a Maradona jugando de defensa? Pues en el cine pasa lo mismo. Cada uno tiene su fuerte. Yo no me imagino a Bogart interpretando un western ni a Wayne en una película de cine negro. Recuerdo que el propio Bogart explicó una vez que la única manera sensata de comparar a dos grandes actores era que interpretasen ambos a Hamlet, a ver quien lo hacía mejor.

L.M. John Ford.

D.O. Era de esos artistas que nunca hablaban de arte. Personalmente me siento mucho más a gusto escuchando a aquellos artistas que saben hablar de su trabajo. Ford no era uno de ellos, pero hacía

películas bellísimas y extraordinarias. Hay gente con poco talento que sabe explicar muy bien lo que rueda y por qué lo rueda, aunque su resultado final no sea de gran valor. Otros realizan obras espectaculares, pero a la hora de explicarte sus trucos quedan mudos; unos por mantener el secreto quizás, otros simplemente porque no sabrían como hacerlo. Y por último hay una clase de cineastas que logran una gran calidad en sus películas y aparte saben mucho de cine, y por lo tanto podrán desentrañarte cualquier duda. Tarantino, Scorsese o Spielberg son de esa clase de cineastas cinéfilos. Es maravilloso escuchar a gente como ésta, ya que empiezas a atar cabos y te sientes algo más inteligente. Ford era de esos cineastas que nunca hablaban de cine, pero no por ello resultaba menos interesante. La gente habla de su talento y de su mano maestra, pero el talento debe ir acompañado de algo de sacrificio, y sobre todo requiere cierto conocimiento previo; nadie nace sabiendo. Y si Ford realizaba westerns sonoros bellísimos era porque ya había rodado más de cuarenta películas en la etapa muda, dominaba la composición del encuadre que había aprendido de los expresionistas alemanes, leía cientos de libros, y conocía al dedillo la pintura rupestre y el trabajo de Remington.

Eso sí, le concedieron seis oscars; dos al mejor documental de guerra y cuatro como mejor director, pero ninguno por un western. Puede que por eso nunca fuese personalmente a recoger ninguno. Me encanta el cine de Ford porque es un gran terapeuta. Me saca de quicio a veces porque es el único capaz de echar abajo mi teoría y hacerla parecer insignificante; aquello que le comenté de que los seres humanos no estábamos hechos de lo mismo, y que ese cero coma dos por ciento era un mundo. En el cine de Ford, todos pertenecen a la misma especie, y en los momentos difíciles, reacio-

namos de la misma manera. Creo que en los próximos siglos, Ford no sólo pasará a los anales de la historia del cine, (que ya ha pasado), sino que se le elevará junto a otros cuatro o cinco cineastas privilegiados a la altura de grandes artistas como Miguel Ángel, Shakespeare o Velázquez.

L.M. Chaplin.

D.O. Existen grandes directores, grandes actores, grandes guionistas, grandes músicos, pero Chaplin era todo eso reunido en un mismo cuerpo. Es el mayor icono que tenemos en el cine. Si hubiese que poner una fotografía en el diccionario al lado de la palabra cine, se tendría que colocar la de su mejor creación: la de Charlot. Cualquier niño conoce ese personaje. Forma parte de la mitología del cine. Charlot se ha comido hasta al propio Chaplin. Es algo inmortal que permanecerá para siempre ligado al cine.

Por otro lado, la autoría real de un director de cine es algo muy discutible en la actualidad. ¿Cuál es el porcentaje que uno tiene como creador de su trabajo, de su película final? El productor meterá mano en todo lo que pueda. El director de fotografía intentará llevar la estética de la película a su gusto, desobedeciendo en algunos casos la jerarquía que tiene con su propio director. Los actores intentarán ser el centro de atención del proyecto. El músico creará una banda sonora que esté por encima de la imagen final, etc... Entonces... ¿Dónde queda la autoría real del director? ¿A qué se reduce? ¿A un diez por ciento? ¿A un veinte? ¿A un treinta quizás?

Todo el mundo sabe que el cine es un arte colectivo, un trabajo en equipo en el cual cada uno desempeña su labor sin meterse en el terreno del

otro, pero es muy difícil que la figura del director llegue a alcanzar una autoría total y absoluta. El que más cerca estuvo de llegar a esa autoría total fue Chaplin, y por eso le admiro. Fue un tipo difícil, como todos los grandes genios, pero él escribía sus guiones, él producía gran parte de sus películas, él las interpretaba, las dirigía y componía su música. Realizaba prácticamente todo el proceso. Por eso su foto debe aparecer en los diccionarios, porque es el artista total de cine por excelencia.

L.M. Centauros del desierto.

D.O. Me estoy acalorando. No sé si es por la película, o porque apenas queda un trago de whisky. Con su permiso Luis.

L.M. Por supuesto.

D.O. A su salud. (Risas)

D.O. Es, al igual que dije antes de "Casablanca", un clásico imperecedero, ya que nunca consigues descubrirlo del todo. La llevo viendo todos los martes desde hace dos años; incluso llevo la cuenta. Es la única película que sé cuantas veces la he visto.

L.M. Y bien...

D.O. Un total de ciento cuarenta y tres.

L.M. ¡Hostia! Sabía que eras fordiano, pero no hasta ese punto... Llevo como crítico cuarenta años, y creo que nunca he visto una película tantas veces.

D.O. ¿Cuál es su película favorita?

L.M. "Al final de la escapada".

D.O. ¿Y de John Ford?

L.M. "El hombre que mató a Liberty Valance". Aunque como te dije antes, me encanta "Pasión de los fuertes".

D.O. Sabe, se puede descubrir mucho de una persona conociendo su película favorita.

L.M. Al fin y al cabo es un gran relato homérico en busca de su Ítaca natal.

D.O. Correcto. Ford juega a ser Homero. Wayne es Ulíses, y el inmenso océano se sustituye por el desierto de Arizona. La dicotomía seguridad (hogar) y peligro (desierto) está muy bien representada, y Jack dominaba a la perfección ese juego de dentro y fuera. Años después, Scorsese le pediría a su guionista Paul Schrader un remake de ésta, sustituyendo el taxi por el caballo, donde De Niro hace de Wayne y Jodie Foster de Natalie Wood. Incluso Sport, el personaje de Harvey Keitel es una clara alusión al Scar (Cicatriz) en "Centauros del desierto".

L.M. Así que "Taxi Driver" tiene algo de western...

D.O. "Taxi Driver" es un western urbano. Todas las películas tienen la estructura del western. Bueno, no todas, pero sí una gran mayoría. "La guerra de las galaxias", por ejemplo, es un western espacial. ¿No me negará que "Atmósfera cero" es un remake de "Sólo ante el peligro"?

L.M. Sí que lo es. No hay que dejarse engañar por el envoltorio. Lo que cuenta es el fondo.

D.O. "Centauros del desierto" trata, desde mi punto de vista, todos los grandes temas universales, temas que a mí me apasionan, y que antes le citaba: el amor, la familia, la infancia, la intolerancia, el racismo, la venganza...
Es dura, pero no carece de sentido del humor, que es el punto fuerte de Ford.
Pienso que saber tratar el tono y el enfoque de una película es lo último que se aprende del oficio de director, ya que es lo más complejo de todo; lo más difícil. Confieso que hasta después de haberla visto veinte veces, no me había planteado siquiera la posibilidad de que el personaje de la niña (Debbie), fuese fruto de la relación apasionada entre Ethan y Martha.
Creo que es una película fascinante, que nunca te cansas de ver, y que tiene todos los ingredientes necesarios para ser una de esas películas inmortales: cuenta con una fotografía preciosa de Winston C. Hoch, un guión conciso de Frank S. Nugent, una música bellísima de Max Steiner, una gran dirección de Jack y un reparto coral muy propio de la compañía estable del maestro (Ward Wond, Hank Worden, Harry Carey Jr, John Wayne, Jeffrey Hunter, etc...)

L.M. Creo que deberíamos verla de nuevo esta noche. (Risas)

D.O. Sé que no es martes, pero me parece una gran idea. Si me concediesen un último deseo antes de morir, pediría poder retroceder atrás en el tiempo, hasta el año 1.955, durante el rodaje de la película. La segunda unidad estaría ocupada grabando planos generales del vasto desierto de Monument Valley, entre Utah y Arizona. El resto del equipo estaría rodando la secuencia final, en la que Wayne camina hacia el horizonte y se cierra la puerta. Como creo que no tendría nada interesante que

contarle al maestro, nada que él no supiese ya, preferiría permanecer invisible para ellos, sentado a pocos metros de su silla, sin que nadie se percatase de mi presencia, que tan sólo él lo supiese. No creo que tuviese la necesidad de dar ninguna indicación a su equipo, ya que su trabajo estaba hecho ya, por lo tanto yo sólo me dedicaría a dar la acción. El ayudante canta motor, pide silencio y grita que la cámara está rodando. Yo doy la acción, el duque camina arrastrando los pies debido a la resaca de la juerga de anoche. La puerta se cierra, grito corten, miro a Jack y me guiña el único ojo sano que le queda. A continuación me levanta su pulgar dándome a entender que la toma le ha parecido buena. Yo grito que ha sido genial, que la jornada se ha acabado y que lleven a positivar el material rodado. Me levanto de la silla, y cuando estoy a punto de empezar a andar Jack señala la botella de whisky para que me la lleve, ya que el camino será muy largo. Yo la cojo y le agradezco su hospitalidad asintiendo con la cabeza. Finalmente me voy caminando hacia el horizonte como Wayne hizo en la ficción.

L.M. Pienso que serías un gran guionista. Tienes mucha imaginación. Lástima que estés tan obsesionado con la idea de la muerte.

D.O. Es difícil mantener viva la llama de la ilusión.

L.M. ¿Y qué hay de ese libro?

D.O. "El viejo y el mar" es un obra que trata de la esperanza, de la perseverancia de un viejo marinero entrado en años que no se rinde a dejar escapar un gran pez espada. Es una metáfora absoluta del aprecio a la vida y de negarse a dejarse vencer por la muerte. Trata sobre la amistad, el deporte, la soledad. Tiene un enorme calado y te muestra la

tragedia del esfuerzo. De nuevo, un final donde el protagonista no consigue su objetivo.

L.M. Me resulta muy irónico el argumento viniendo de ti.

D.O. El viejo representa todo lo que yo no soy. Esa fuerza, esa energía, esa vitalidad de la que yo carezco. Me fascina la gente así.

L.M. Aunque no lo creas tú también tienes mucho de todo eso.

D.O. No lo creo. Pienso que está siendo demasiado generoso conmigo. Cada película te hace recordar a una etapa de tu vida. A veces te recuerda una etapa buena, y otras veces te recuerda a una etapa donde lo pasaste peor. Con los libros pasa lo mismo. "El viejo y el mar" es el libro de mi infancia, es la novela que nos hacía leer mi padre cuando éramos pequeños mi hermano y yo. Si no recuerdo mal, fue en el verano de 1.994, que coincidió con el mundial de fútbol de Estados Unidos. Veía los partidos por la madrugada, y a la mañana siguiente temprano, nos sentábamos en una mesa mi hermano y yo, y leíamos una página cada uno delante de mi padre. Cuando una palabra de las de Hemingway nos sonaba extraña, nos deteníamos en ella y mi padre nos la explicaba. No sé si conozco realmente la felicidad, pero ese verano fue lo más cerca que estuve de ella. Cuando eres niño todo resulta mucho más sencillo. Careces de responsabilidades y únicamente conoces el amor de madre, ya que eres demasiado joven para sufrir por una mujer, y todavía no pueden hacerte daño.

A medida que pasan los años todo cambia, y aunque parezca contradictorio, al hacerte mayor te vuelves mucho más vulnerable.

L.M. Hablas como un viejo, y te recuerdo que el único viejo aquí soy yo.

D.O. Hace años me compré un conejo enano y le puse el nombre de Debbie, en homenaje a la niña de "Centauros del desierto", que buscan John Wayne y Jeffrey Hunter a lo largo de toda la película. Por aquel entonces yo tenía una novia cinéfila a la que poco le gustaba John Ford, ya que decía que no era más que un tipo con suerte que había triunfado en su contexto, y que hoy en día pasaría completamente desapercibido. Otra de sus famosas teorías decía que yo no tenía ningún tipo de personalidad, y que era una mezcla de distintos personajes de mis películas favoritas. Así que ahí me encontraba yo, un ser fordiano sin personalidad alguna saliendo con una cinéfila antifordiana, y teniendo que elegir entre dos conejos. Evidentemente me quedé con el primero, ya que conservaba el nombre de la protagonista de mi película favorita, y que como cada martes, podría disfrutar de una compañía silenciosa. A día de hoy, la mascota ya no la tengo por causas naturales, no he vuelto a tener novia desde entonces, y he dejado de ver mi película favorita los martes por la noche.

L.M. Sé que no soy ningún conejo, pero me encantaría ver esta noche "Centauros del desierto" contigo.

D.O. El placer sería mío, pero me temo que tendría que bajar a por otra botella. Detesto ver cine con la boca seca.

L.M. Ésta la guardo para ocasiones especiales. Y creo que ésta lo merece. (Risas)

D.O. ¡Estupendo! Mira que cayado se lo tenía... Pero, ¿Me acompañará entonces? No me voy a beber todo esto yo sólo...

L.M. ¡Está bien, una noche es una noche! Apagaré la grabadora.

D.O. ¡Así me gusta Luis! Ahora empezamos a entendernos. Sabe que mi padrino también se llamaba Luis Miguel. Pues verá... Espere. ¿Le echo?

L.M. Sí, por favor, pero solo una.

D.O. ¡Sólo una! Esto ya parece el final de "La diligencia". Pues verá, como le iba diciendo, mi padrino también se llamaba Luis Miguel, y era un hombre...

FIN

www.ingramcontent.com/pod-product-compliance
Lightning Source LLC
Chambersburg PA
CBHW072250170526
45158CB00003BA/1043